ARCHITECTURE ITALIENNE

OU

PALAIS, MAISONS,

ET

AUTRES ÉDIFICES DE L'ITALIE MODERNE,

DESSINÉS ET PUBLIÉS

Par F. CALLET et J.-B. LESUEUR,

ARCHITECTES,

ANCIENS PENSIONNAIRES DE L'ACADÉMIE DE FRANCE A ROME.

LIVRAISON.

PRIX DE CHAQUE LIVRAISON POUR PARIS :

Gravée au trait, { sur papier de France......... 6 francs.
{ sur papier de Hollande......... 10

Il paraît une Livraison de six semaines en six semaines.

ON SOUSCRIT A PARIS,

Chez MM. { CALLET, Architecte, rue de la Pépinière, N° 53 ;
{ LESUEUR, Architecte, rue des Trois-Frères, N° 3.

M. DCCC. XXVII.

Couvertures supérieure et inférieure
en couleur

RECTO ET VERSO

VALABLE POUR TOUT OU PARTIE DU DOCUMENT REPRODUIT

Illisibilité partielle

VALABLE POUR TOUT OU PARTIE DU DOCUMENT REPRODUIT

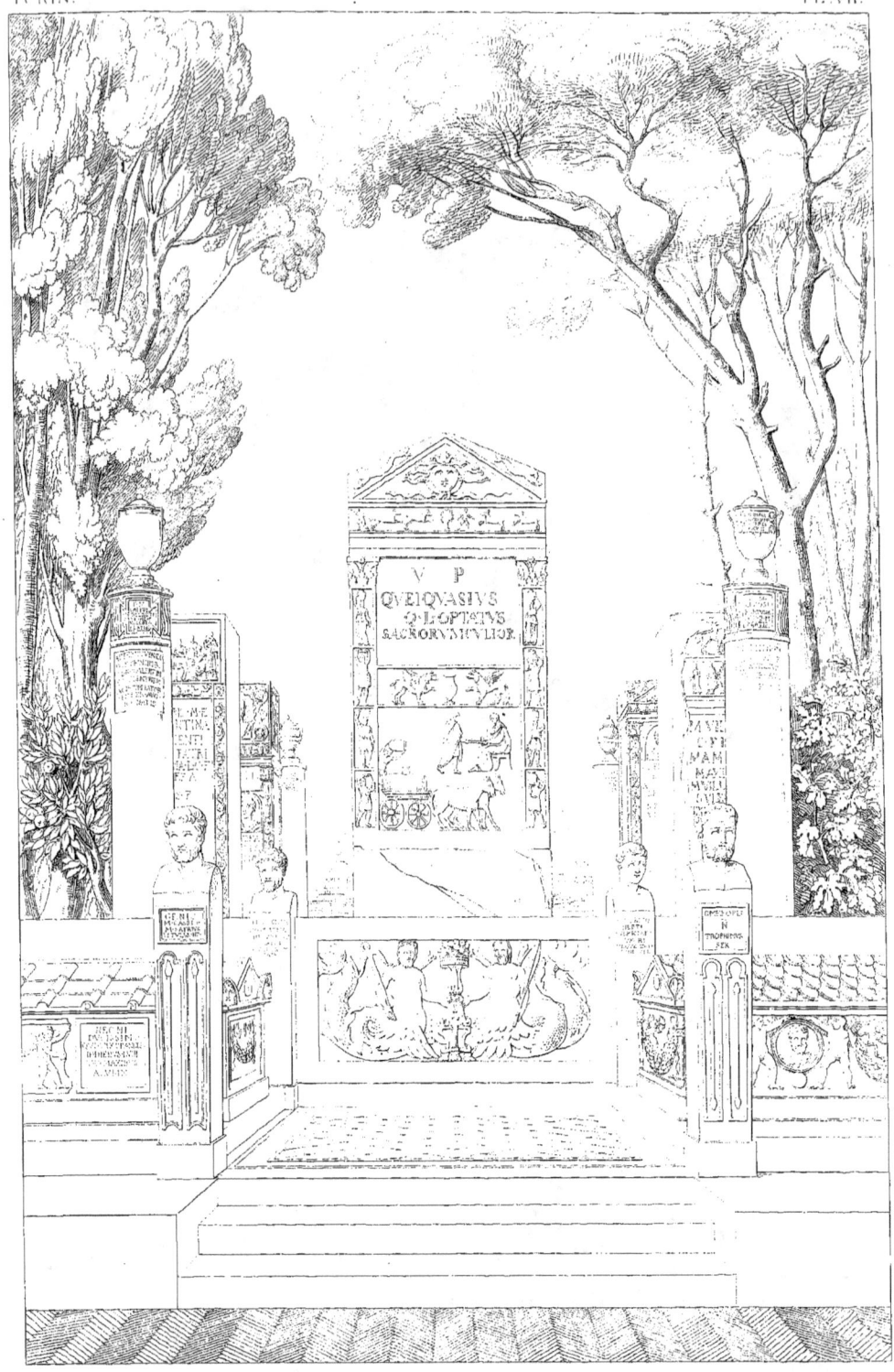

TOMBEAUX ET FRAGMENS ANTIQUES TIRÉS DE LA COUR DU PALAIS DE L'UNIVERSITÉ

TURIN.

Contrada del Po

Contrada Borgino

Contrada della Zecca

Contrada di S. Francesco di Paola

Echelles de

PALAIS DE L'UNIVERSITÉ.

A. *Salles du Musée.*
B. *Classes.*
C. *Cabinet d'Histoire naturelle.*

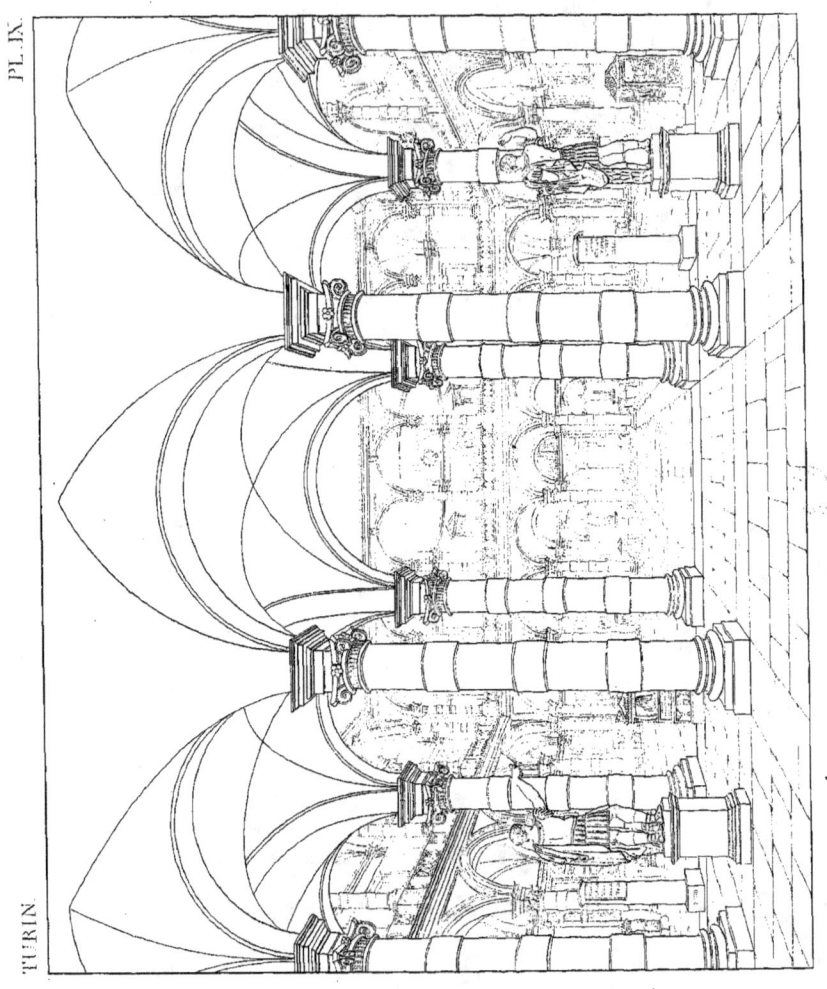

TURIN. PL. IX.

VUE DE LA COUR DU PALAIS DE L'UNIVERSITÉ.

TURIN.

PL. X.

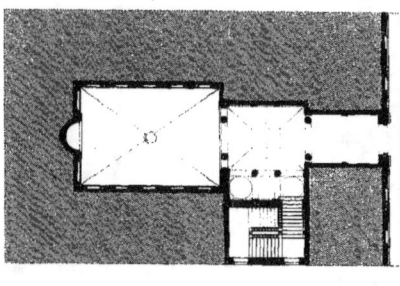

MAISON PARTICULIERE

Contrada dei Ambasciadori

PALAIS MORANA.

Contrada dell'Ospedale

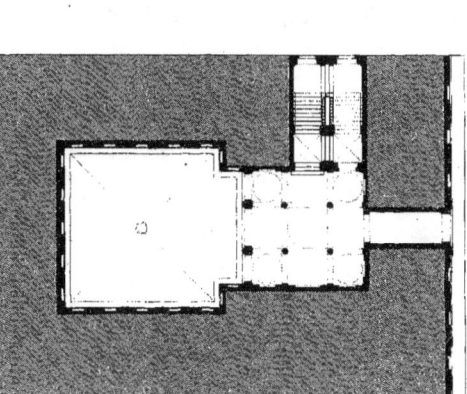

MAISON PARTICULIERE

Contrada dei Ambasciadori

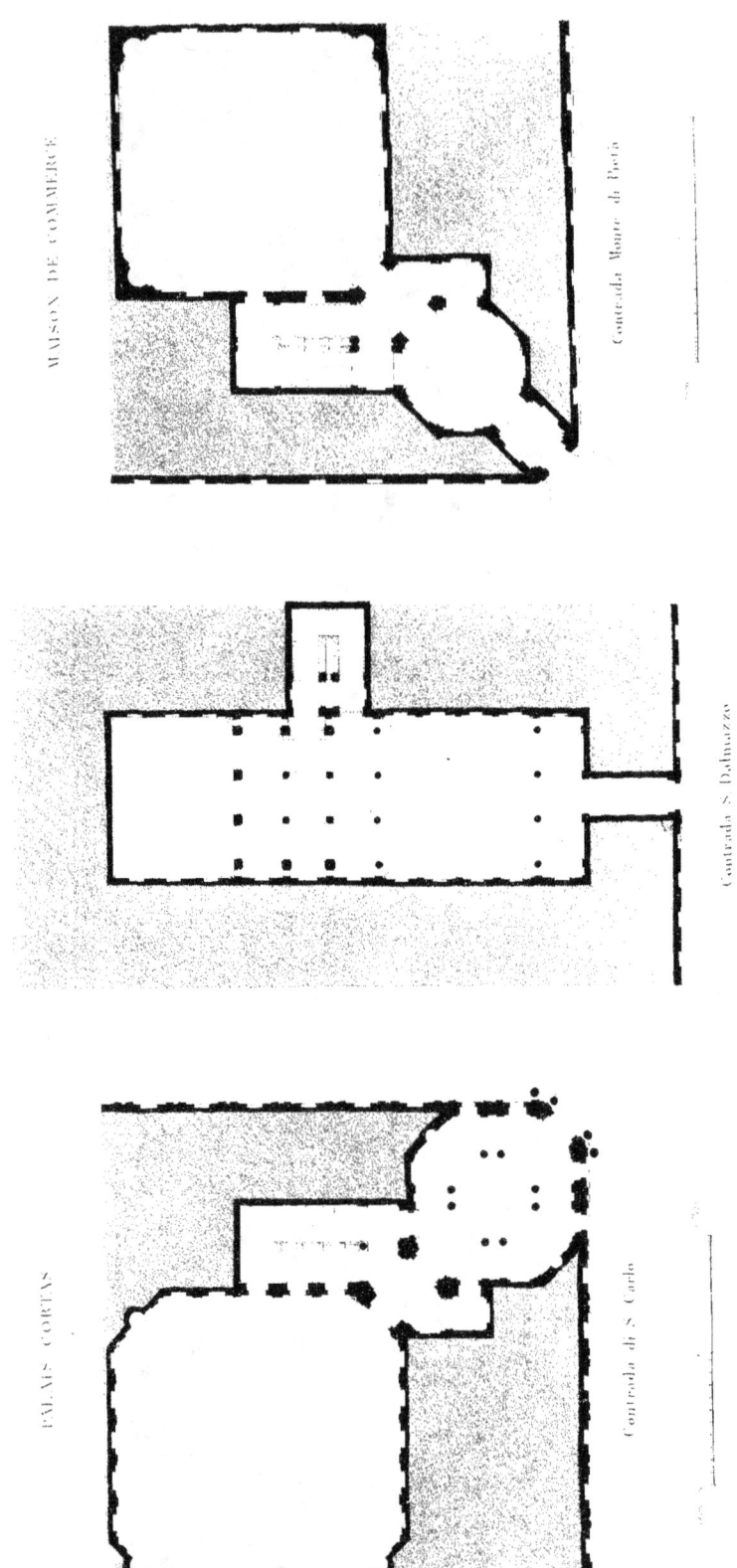

PL. XII

TURIN

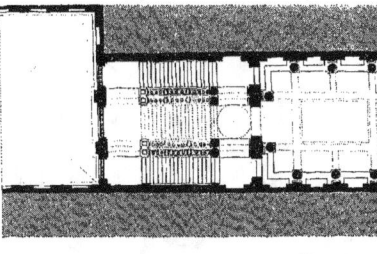
VESTIBULE DU PALAIS BAROLO.
Contrada delle Orfanelle.

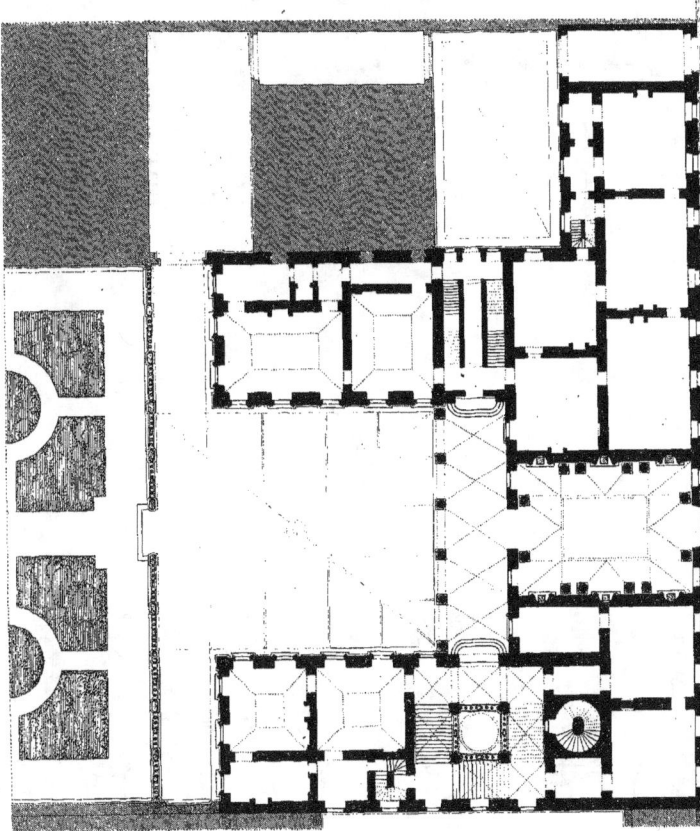
PALAIS GRANERI.
Contrada Bogevino.

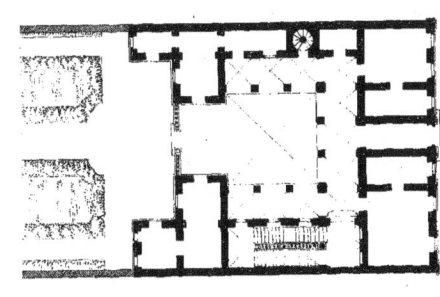
PETIT PALAIS
Contrada del Archivescovado

TURIN PL. XIII.

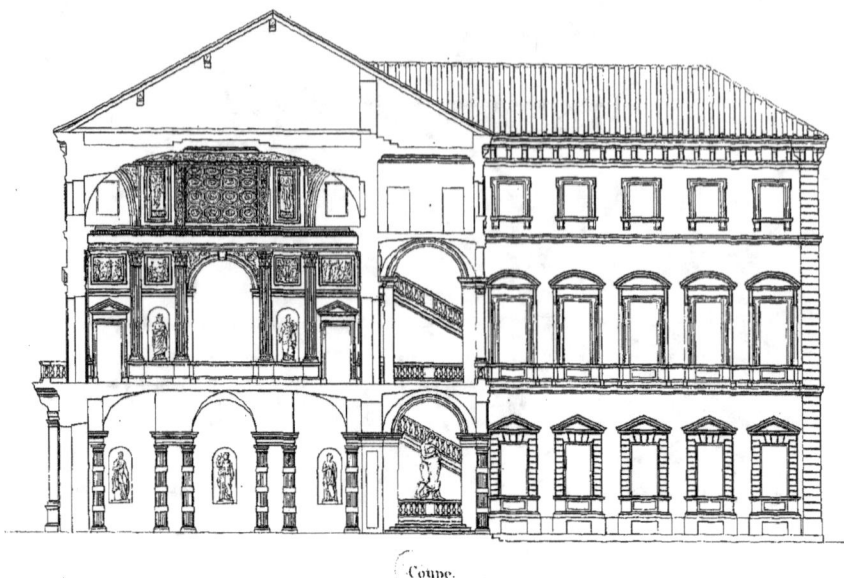

Coupe.

PALAIS GRANERI
Contrada Boggino.

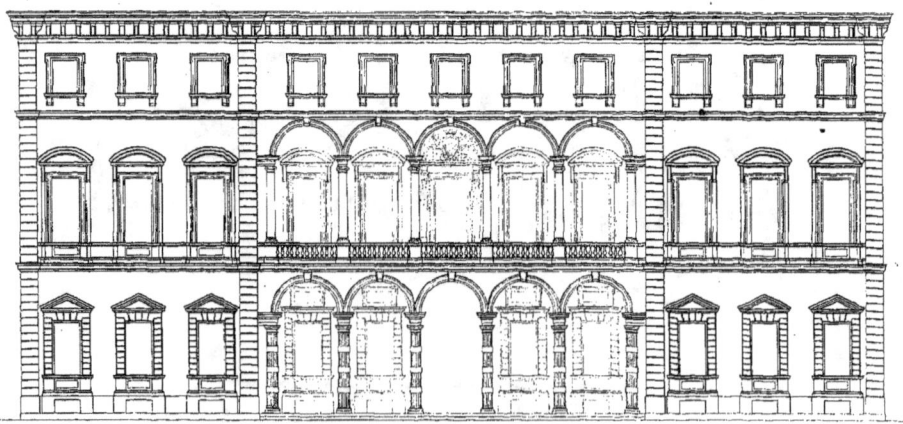

Élévation côté du Jardin.

TURIN. PL. XIV.

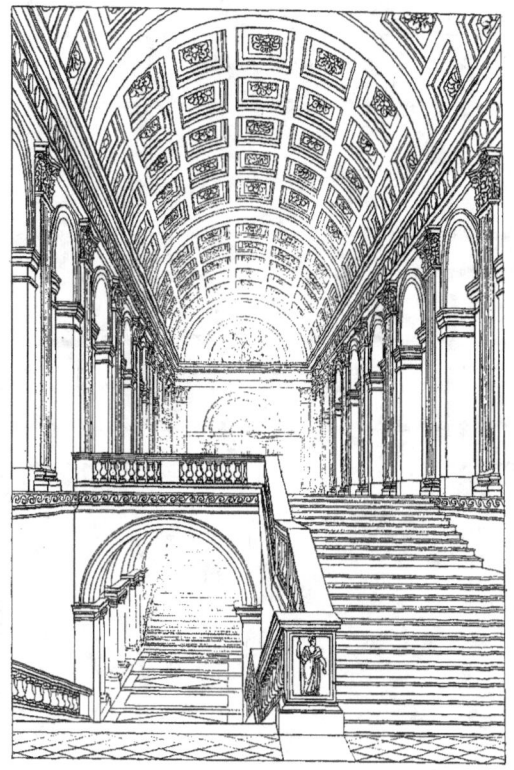

Vue de l'Escalier

PALAIS MADAME

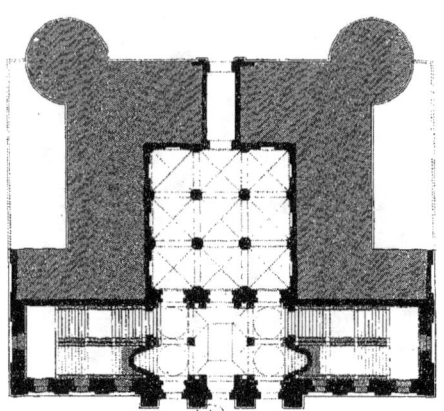

Place Castello

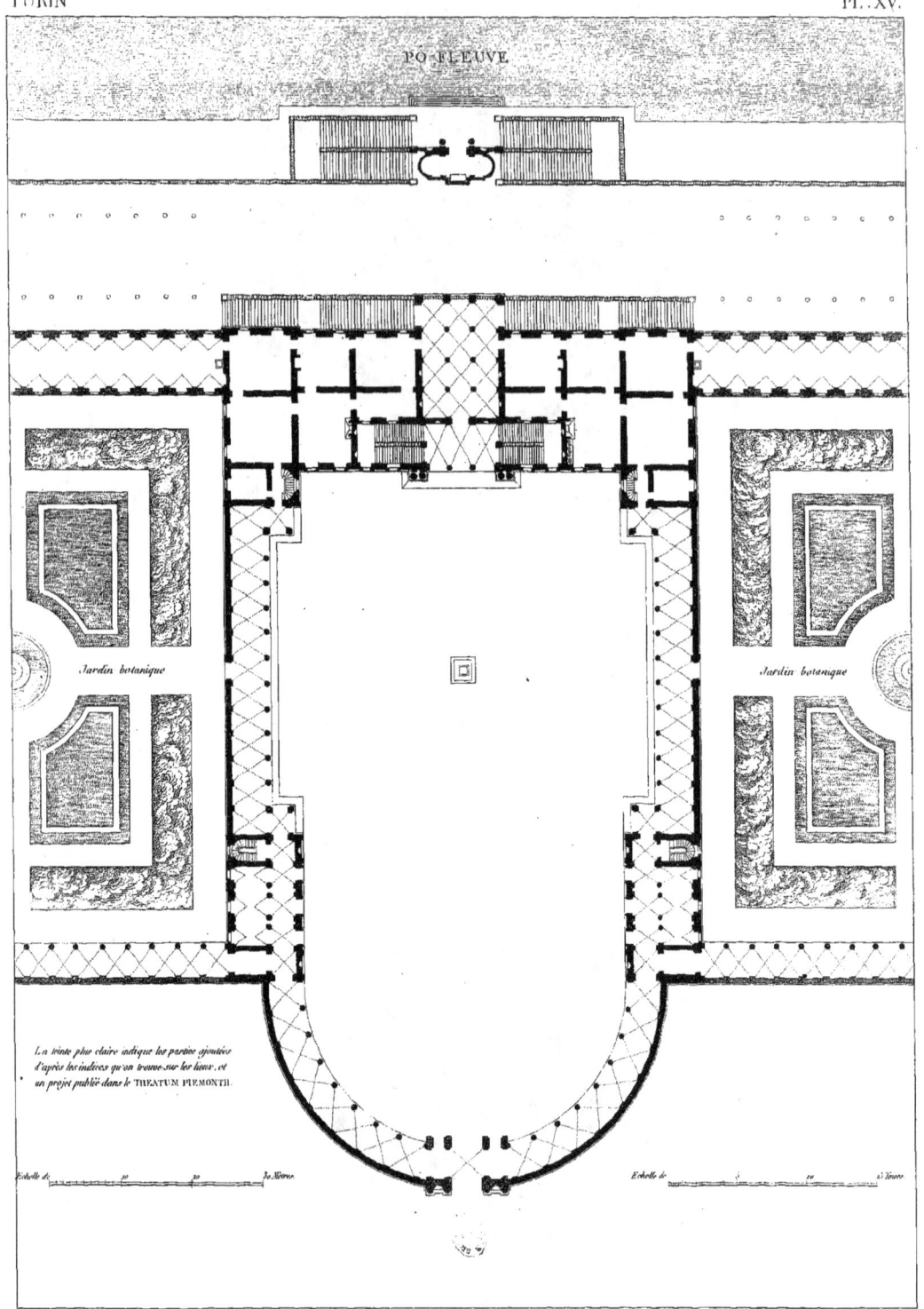

PLAN GÉNÉRAL DU VALENTIN.
Maison de Campagne sur les bords du Pô.

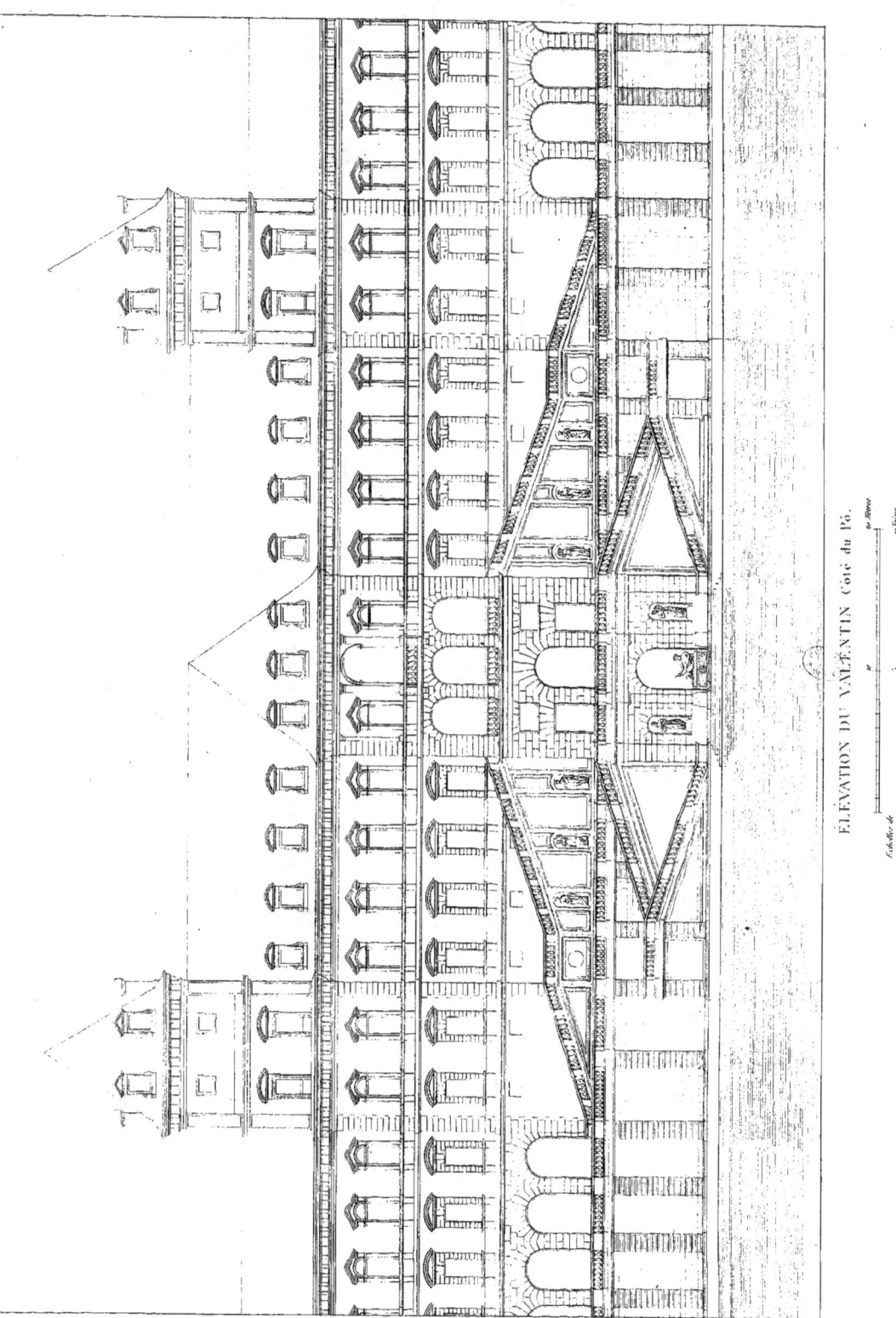

ÉLÉVATION DU VALENTIN Coté du Pô.

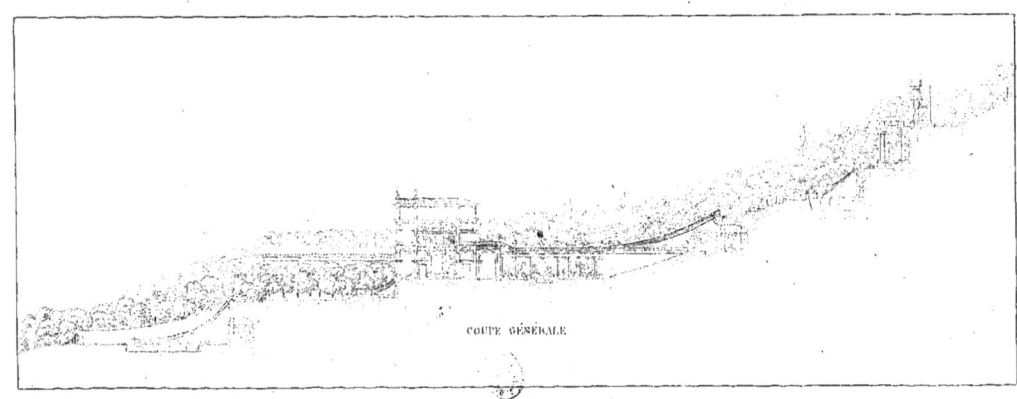

COUPE GÉNÉRALE

VIGNA DELLA REGINA.
Maison de Campagne sur les bords du Pô.

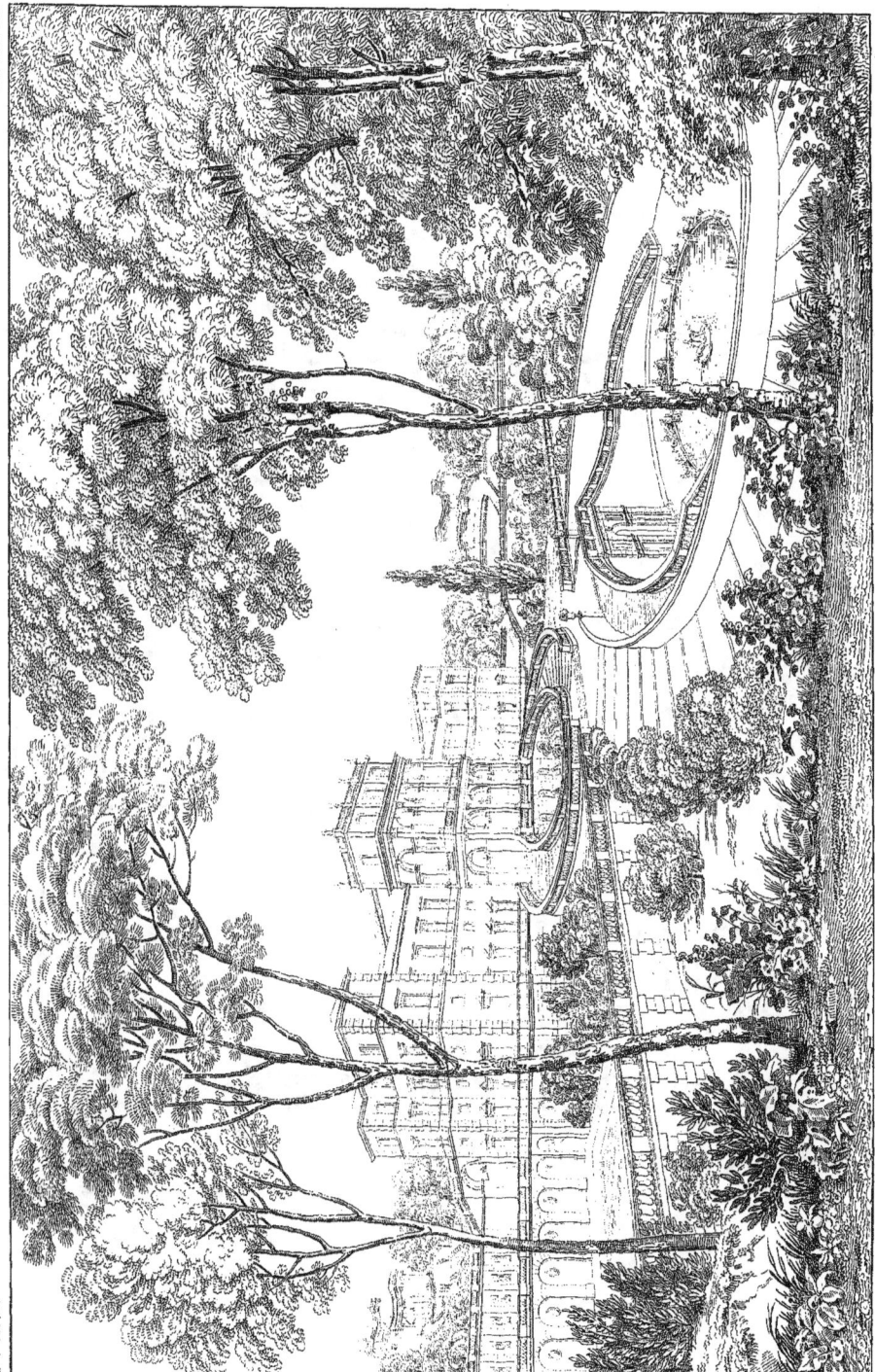

VIGNA DELLA REGINA
Maison de Campagne sur les bords du Pô.

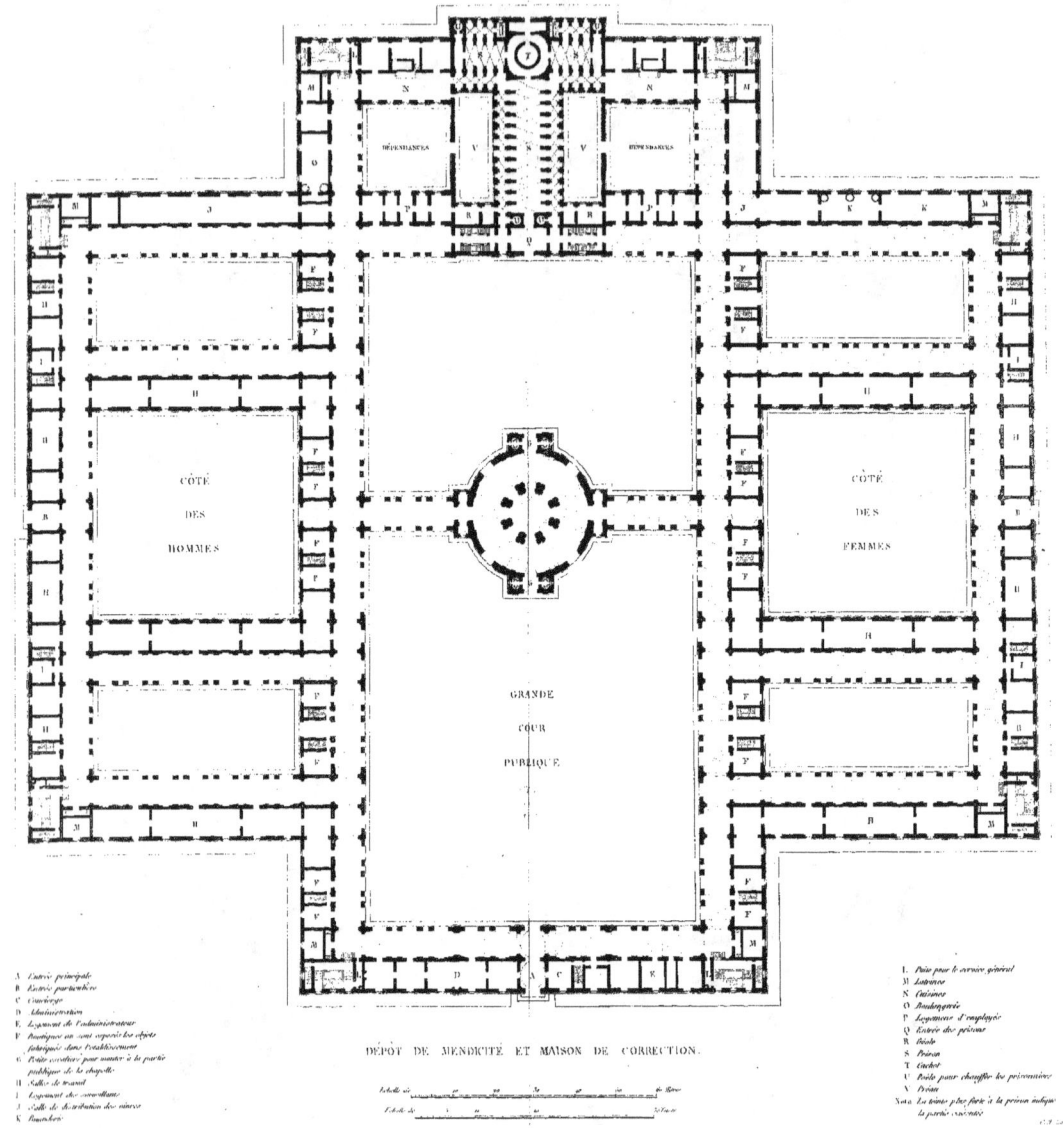

DÉPÔT DE MENDICITÉ ET MAISON DE CORRECTION.

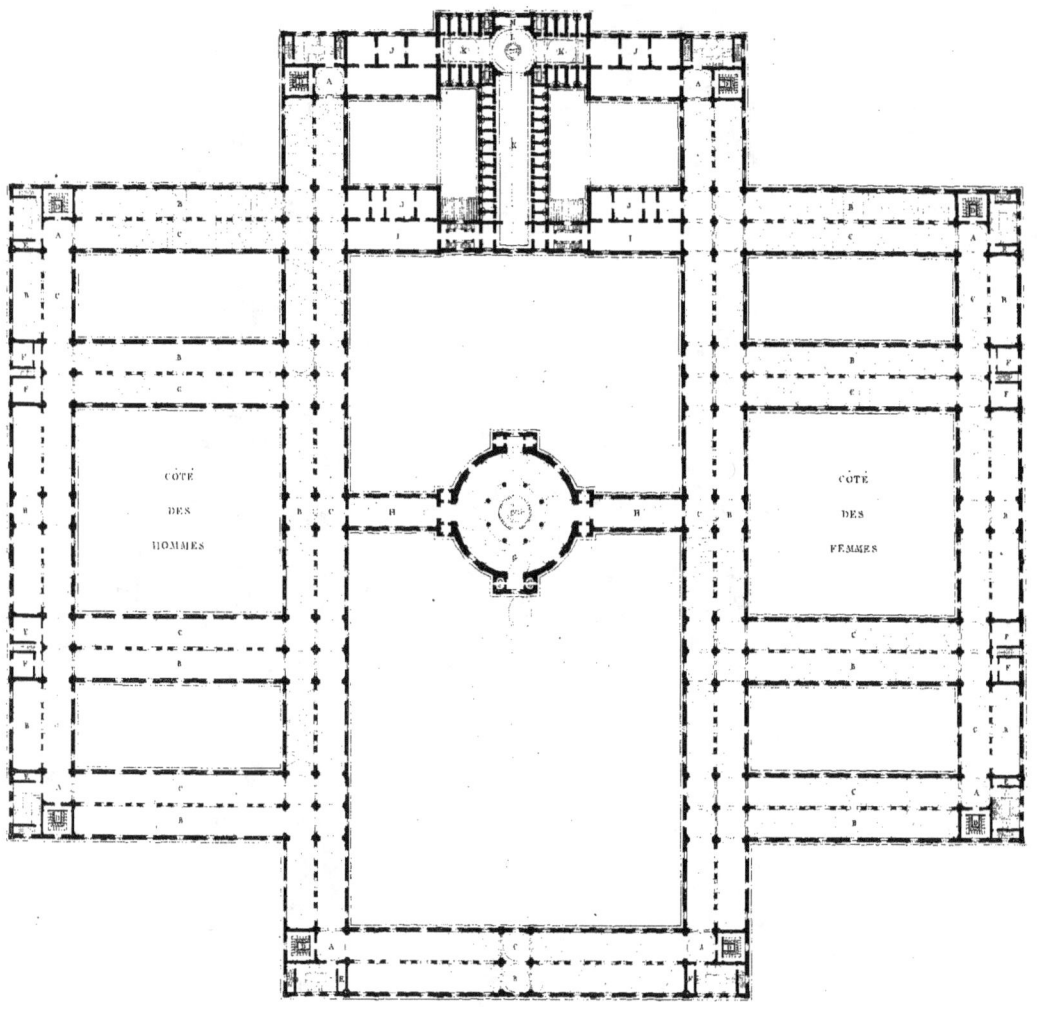

PL. XXVIII.

MILAN.

DÉPÔT DE MENDICITÉ ET MAISON DE CORRECTION.

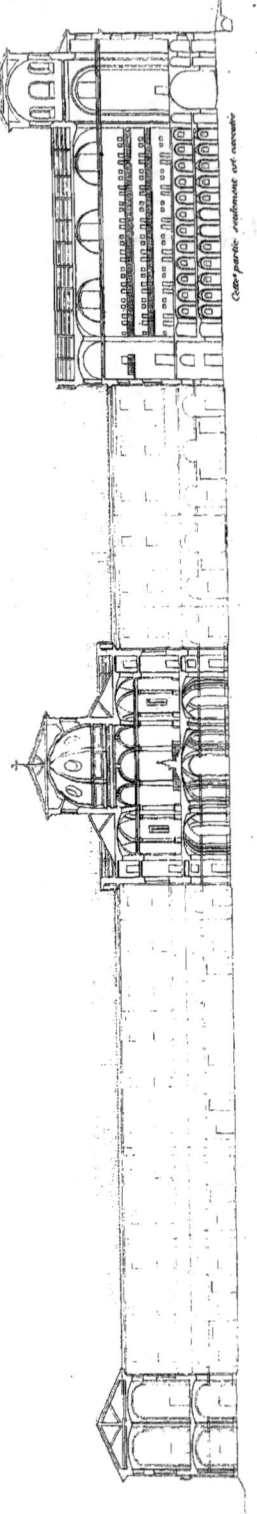

COUPE GÉNÉRALE.

ÉLÉVATION CÔTÉ DE L'ENTRÉE.

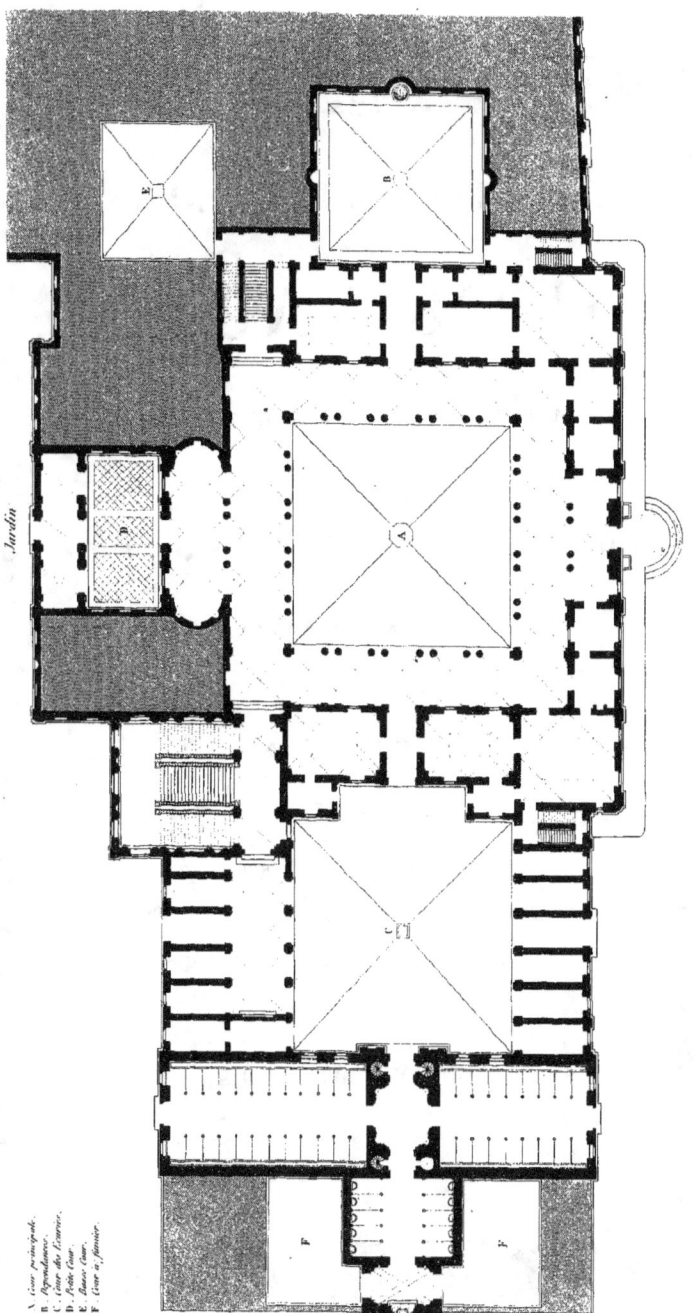

MILAN PALAIS LITTA PL. XXXIV.

A Cour principale.
B Dépendances.
C Cour des Écuries.
D Petite Cour.
E Basse Cour.
F Cour à fumier.

Corso di Porta Vercellina.

ARCHITECTURE ITALIENNE

ou

PALAIS, MAISONS,

ET

AUTRES ÉDIFICES DE L'ITALIE MODERNE,

DESSINÉS ET PUBLIÉS

Par F. CALLET et J.-B. LESUEUR,

ARCHITECTES,

ANCIENS PENSIONNAIRES DE L'ACADÉMIE DE FRANCE A ROME.

Turin

5ᵉ LIVRAISON.

PRIX DE CHAQUE LIVRAISON POUR PARIS :

Gravée au trait, { sur papier de France.......... 6 francs.
{ sur papier de Hollande.......... 10

Il paraît une Livraison de six semaines en six semaines.

ON SOUSCRIT A PARIS,

Chez MM. { CALLET, Architecte, rue de la Pépinière, N° 53 ;
{ LESUEUR, Architecte, rue des Trois-Frères, N° 3.

M. DCCC. XXVII.

www.ingramcontent.com/pod-product-compliance
Lightning Source LLC
Chambersburg PA
CBHW070958240526
45469CB00016B/1911